APPRENDRE À DESSINER MANGA ET ANIME

Mavis Deslinières

Contenu

CHAPITRE 1

P assons en revue les étapes de la création d'un visage de style manga en utilisant les techniques apprises dans le premier volume.

Étape 1 - Dessiner les cercles de guidage pour le visage

Dessinons deux cercles avec un trait très léger, un plus grand et un plus petit, délimitant respectivement l'extrémité du crâne et l'extrémité du menton. Bien sûr, les cercles ne serviront que de référence, il n'est donc pas nécessaire qu'ils soient parfaits.

Étape 2 - Dessiner le visage

Avec un trait plus net, nous dessinons les courbes qui représenteront les pommettes, le menton, les oreilles et le cou, selon la façon dont les cercles sont positionnés

au départ, le visage sera plus ou moins allongé ou plus ou moins anguleux.

Étape 3 - Définir la coiffure

Une fois que vous avez décidé du type de visage que vous voulez obtenir, utilisez le même crayon pour dessiner la "touffe" frontale afin de commencer à définir la coiffure du personnage.

Étape 4 - Terminer la coiffure

Une fois le style de touffe défini, terminer la coiffure. Les cheveux des personnages de séries de bandes dessinées japonaises n'ont jamais l'air soignés ou conformes à la réalité ou aux lois de la physique, doncne pas être capable de les dessiner.

Étape 5 - Tracer des lignes directrices pour les éléments du visage

Avec un crayon doux, tracer une ligne verticale qui délimitera le milieu du visage.

Tracer successivement les lignes horizontales qui délimiteront les zones où seront dessinés les yeux, le nez et la bouche.

Étape 6 - Dessiner les yeux, le nez et la bouche

Prenez un crayon plus doux et avec un trait plus défini, dessinez les yeux entre les trois lignes correspondantes en essayant de maintenir celle centrale au centre. Au-dessus de la dernière ligne directrice, dessinez les sourcils dans la position que vous souhaitez. Entre les deux lignes inférieures, dessinez la bouche. Enfin, dessinez le nez au milieu avec une petite ligne droite ou courbe.

LES YEUX EN DÉTAIL

Regardons de plus près la dernière étape de la création d'un visage en examinant certainstypes d'yeux, de bouches et de cheveux

Reprenant la dernière étape de la création d'un visage de style manga, nous allons nous intéresser à quelques types d'yeux, dont la création vous sera montrée étape par étape pour que vous puissiez ensuite les reproduire et vous entraîner. Bien entendu, les étapes présentées pour la création des yeux sont applicables à tout type d'vous souhaiteriez créer à l'avenir.

Étape 1 - Regard sombre

Traçons une ligne courbe qui définira la partie

supéreure, c'est-à-direla paupière de l' nous sommes en train de créer.

Étape 2 - Regard sombre

Une fois la partie supérieure créée, nous procédons à la création de la ligne qui délimitera la paupière inférieure et puis aussi la ligne qui représentera l'iris

Étape 3 - Regard sombre

Pour continuer la création de notredessinons les cils. Dans les mangas, les cils ont toujours des formes très irréalistes, vous pouvez donc laisser libre cours à votre imagination. Pour rendre l' plusréaliste,ajoutonsquelquessignesde musculature.

Étape 4 - Regard sombre

La dernière étape concerne la coloration des parties vides et l' ombrage. Avec le crayon que nous utilisons, nous allons colorer les parties vides tandis qu' avec un crayon plus léger et plus pointu, nous allons faire l' ombrage comme sur la figure.

Étape 1 - Regard effrayé

Traçons une ligne courbe qui définira la partie supérieure sommes en train de créer, dans ce cas la

ligne est beaucoup plus ronde que la précédente, nous allons donc créer des yeux plus ronds adaptés aux situations de peur ou d'émotions fortes.

Étape 2 - Regard effrayé

Poursuivons le dessin en définissant le dessous de

à nouveau des lignes très courbes pour rester cohérent, ainsi que l' iris.

Étape 3 - Regard effrayé

Comme vous pouvez le voir dans l'exemple ci- contre, les cils ont une forme très inhabituelle et sont très loin de la réalité, ce qui montre qu'ils ne sont jamais fidèles à la réalité. Faisons également faire les signes des muscles et de la pupille.

Étape 4 - Regard effrayé

Enfin, colorons les cils et la pupille avec le même crayon et ombrons avec un crayon plus léger.

Étape 1 - Regard antagoniste

Dans ce cas, créons une ligne de départ qui est beaucoup moins arrondie que d'habitude et beaucoup plus géométrique.

Les yeux plus géométriques ont tendance à être associés à des personnages mauvais ou particulièrement froids sur le plan émotionnel.

Étape 2 - Regard antagoniste

Pour rester cohérent avec la pièce réalisée il y a un instant, la partie inférieure sera également très géométrique, tandis que l'iris reste rond.

Étape 3 - Regard antagoniste

Continuons la création de notre en définissant les cils, qui dans ce cas, comme c'est

Créons également la pupille, qui dans ce cas prendra une forme rhomboïde comme celle d'un chat, une forme typique des antagonistes.

Étape 4 - Regard antagoniste

Enfin, colorions les cils et la pupille avec le même crayon et avec un crayon plus léger, ombrons l' iris et le globe oculaire.

Étape 1 - Regard froid

géométrique, dans ce cas nous

d'un antagoniste mais d'un personnage émotionnelle-
ment froid.

Étape 2 - Regard froid

Créons ensuite la partie inférieure d'une manière très
géométrique, presque carrée, et créons l' iris. Comme
vous pouvez le voir sur la figure de semblera presque
mi-clos et véhiculera un voile d' indifférence.

Étape 3 - Regard froid

Faisons les cils toujours géométriques et angulaires,
puis ajoutons les signes de la peau et des muscles, en
nous concentrant en particulier sur les plis que font les
paupières lorsqu'elles sont mi-closes pour souligner le
voile d' indifférence.

Étape 4 - Regard froid

Comme toujours, colorions les cils avec le même crayon
et ombrons l'iris avec un crayon plus léger comme sur
la figure.

Étape 1 - Regard tranquille

Voyons maintenant un autre qui peut facilement être
appliqué à n'importe quel personnage féminin que vous
allez créer.

Étape 2 - Regard tranquille

Continuons le dessin en définissant le dessous de g éométriquequeledessus.Enfin,comme toujours, créons également l'iris.

Étape 3 - Regard tranquille

Continuons avec les cils, qui dans ce cas ne sont qu'une épaisseur sur la partie supérieure

Faisons la pupille et cette fois nous faisons un ovale supplémentaire qui représentera la réflexion

Étape 4 - Regard tranquille

Comme toujours, la dernière étape consiste à colorer les cils et la pupille avec le même crayon

Étape 1 - Regard décisif

Dans ce cas, créons une ligne de départ beaucoup moins arrondie que d'habitude et beaucoup plus géométrique.

Les yeux plus géométriques ont tendance à être associés à des personnages mauvais ou particulièrement froids sur le plan émotionnel.

Étape 2 - Regard décisif

Pour rester cohérent avec la pièce réalisée il y a un instant, la partie inférieure sera également très géométrique, tandis que l'iris reste rond.

Étape 3 - Regard décisif

Continuons avec les cils, qui dans ce cas ne sont qu'une épaisseur sur la partie supérieure

Faisons la pupille et cette fois faisons un ovale supplémentaire qui représentera la réflexion de la

Étape 4 - Regard décisif

Comme toujours, la dernière étape consiste à colorer les cils et la pupille avec le même crayon.

CHAPITRE 2

LA BOUCHE EN DÉTAIL

Poursuivons avec la dernière étape pour créer un visage de style manga en examinant quelques types de bouches.

Reprenant la dernière étape pour la réalisation d'un visage de style manga, nous allons voir quelques types de bouches dont la réalisation vous sera montrée étape par étape pour que vous puissiez ensuite les reproduire et vous entraîner. Bien entendu, les étapes que nous allons vous montrer pour la réalisation des bouches sont applicables à tout type de bouche que vous voudrez réaliser à l'avenir. Il est beaucoup plus facile de faire des bouches que des yeux.

Étape 1 Bouche joyeuse

La première étape pour la réalisation d'une bouche est de dessiner le contour, dans ce cas nous allons faire une ligne courbe en forme de "U" un peu plus pointue et la fermer en haut avec une autre ligne courbe. Évidemment, dans ce premier exemple, nous sommes en train de créer une bouche qui exprime la joie.

Étape 2 - Bouche joyeuse

Une fois le contour créé, nous représentons les parties internes de la bouche, puisqu'elle est ouverte. Nous allons donc représenter de manière très simple par une ligne légèrement courbe les dents supérieures et par une autre ligne courbe représentons la langue dans la partie inférieure de la bouche.

Étape 3 - Bouche joyeuse

Après avoir créé le contour et les parties intérieures, il ne reste plus qu'à ajouter quelques détails pour rendre la bouche plus réaliste, comme le montre la figure, et à l' ombrer avec un crayon plus léger.

Étape 1 - Bouche hurlante

A travers cet exemple, voyons comment faire une bouche adaptée à un personnage en train de crier et qui exprime donc la colère ou la peur.

Dessinons le contour et faisons un rectangle avec des coins très arrondis et un côté supérieur légèrement incurvé.

Étape 2 - Bouche hurlante

Dans cet exemple également, la bouche que nous sommes en train de créer est ouverte, il est donc nécessaire de définir les détails internes tels que les dents. Exactement comme dans l'exemple précédent, nous allons représenter les dents simplement au moyen d'une ligne courbe comme sur la figure.

Étape 3 - Bouche hurlante

Dans la dernière étape, comme toujours, dessinons des détails pour rendre la bouche plus réaliste, puis utilisons un crayon plus léger pour ombrer la partie intérieure par des hachures.

Étape 1 - Bouche en col ère

À travers cet exemple simple, nous allons créer une bouche qui exprime la colère.

Dessinons un rectangle fin aux coins très arrondis comme dans le schéma.

Étape 2 - Bouche en col ère

Une fois le contour créé, représentons certains détails avec des marques légères. En particulier, au moyen de deux lignes claires à l'intérieur du contour, nous pouvons représenter le grincement des dents. Par la suite, nous ajouterons quelques détails pour rendre le tout plus réel.

Étape 1 - Bouche triste

Le dernier exemple de bouche que nous proposons représente une douleur atroce et exprime donc la tristesse. Nous allons faire le contour en dessinant un hexagone aplati aux coins légèrement arrondis.

Étape 2 - Bouche triste

Une fois le contour créé, nous représentons les dents à l'intérieur avec des lignes qui suivent la forme de la bouche exactement comme sur la figure.

Étape 3 - Bouche triste

La dernière étape, comme toujours, consiste à faire l'ombrage intérieur avec un crayon plus léger.

CHAPITRE 3

C HEVEUX EN DÉTAIL

Poursuivons avec la dernière étape pour créer un visage de style manga en examinant quelques types de coiffures.

En reprenant la dernière étape pour la création d'un visage de style manga, nous allons voir quelques types de coiffures dont la création vous sera montrée étape par étape pour que vous puissiez ensuite les reproduire et vous entraîner. Bien entendu, les étapes qui vous seront montrées pour la réalisation des coiffures sont applicables à tout type de coiffure que vous voudrez réaliser à l'avenir.

COIFFURES FEMININES

Étape 1 - Cheveux courts

La première étape de la création d' une coiffure consiste à définir la touffe principale au-dessus du front. Dans ce cas, la touffe a été créée avec des mèches souples mais pointues. Nous tenons à vous rappeler qu' il s'agit de la principale caractéristique de la coiffure d'une femme.

Étape 2 - Cheveux courts

Une fois que la touffe principale a été créée, traçons la deuxième partie des cheveux pour définir davantage la coiffure. N'oublions pas que le style des cheveux créés dans cette étape doit être cohérent avec celui de l'étape précédente.

Étape 3 - Cheveux courts

Une fois la partie avant des cheveux créée, la troisième étape consiste à définir la longueur et le type de cheveux ainsi que la coiffure, dans ce cas nous avons des cheveux courts coupés en bob.

COIFFURES FEMININES

Étape 4 - Cheveux courts

La quatrième étape consiste simplement à fermer la coiffure en haut de manière aussi ronde que possible en suivant les canons de reproduction des mangas.

Étape 5 - Cheveux courts

Une fois la coiffure terminée, vous pouvez continuer en ajoutant des détails : en faisant de petites marques avec un crayon plus léger que celui utilisé jusqu'à présent, vous pouvez créer une sensation de volume dans les cheveux.

Étape 6 - Cheveux courts

La dernière étape consiste très simplement à ombrer les parties ombrées, toujours en utilisant des hachures réalisées avec un crayon plus léger.

COIFFURES FEMININES

Étape 1 - Cheveux longs

Passons à une autre coiffure pour femmes, et comme toujours nous commençons par créer la touffe, dans ce cas la touffe principale est composée de trois mèches. C'est une topologie de touffe très populaire pour les coiffures féminines, donc si vous êtes débutant, nous

vous recommandons de commencer par celle-ci pour laisser libre cours à votre imagination.

Étape 2 - Cheveux longs

Procédons au dessin de la deuxième partie de la chevelure, en définissant davantage la coiffure que nous voulons créer. Dans ce cas, même si les cheveux sont longs, nous allons créer une sorte de frange plus courte qui viendra juste en dessous du début des yeux.

Étape 3 - Cheveux longs

Une fois la frange terminée, nous continuons la création de la chevelure de style manga en créant la partie arrière où les cheveux sont plus longs. Dans le cas du maga, les cheveux longs sont représentés avec une seule forme tout au plus, comme sur la figure, il y a quelques mèches qui sortent. Le volume sera alors donné par les détails intérieurs.

COIFFURES FEMININES

Étape 4 - Cheveux longs

La quatrième étape de la création de cheveux longs de style manga consiste à fermer la coiffure au sommet de la tête. Dans ce cas, en plus de fermer les cheveux sur

le dessus du visage, nous accessoire. Les arcs, les bandeaux et les oreilles de chat sont des accessoires très courants pour les personnages de mangas et donnent au personnage une touche spéciale.

Étape 5 - Cheveux longs

Maintenant que nous avons terminé le contour de notre coiffure, prenons un crayon à pointe plus fine et donnons aux cheveux du volume et de la tridimensionnalité à travers les détails, exactement comme sur la figure.

Étape 6 - Cheveux longs

La dernière étape consiste à ombrer les zones ombrées avec un crayon à pointe fine.

COIFFURES FEMININES

Étape 1 - Cheveux rassembl és

La première étape de la dernière coiffure féminine que nous allons analyser est de concevoir une touffe qui commence sur le côté gauche du front et se développe vers le côté opposé, couvrant droit.

Étape 2 - Cheveux rassembl és

Une fois la touffe créée, on continue en dessinant la première partie de la coiffure avec des mèches arrondies mais pointues. Suivons presque entièrement la forme du visage, en descendant tout droit sur le côté gauche, tandis que sur le côté droit nous continuons le parcours de la touffe conçue au début.

Étape 3 - Cheveux rassembl és

Continuons avec le dernier exemple de coiffure féminine en ajoutant un peu plus de détails et en la fermant sur le dessus de la tête. Dans ce cas précis, commençons déjà à ajouter un peu de volume à la coiffure en dessinant le début de quelques mèches qui composent la touffe et en montrant clairement que les cheveux convergent vers le côté droit de la tête.

COIFFURES FEMININES

Étape 4 - Cheveux rassembl és

Dans cette quatrième étape, nous allons voir comment créer la queue de cheval pour compléter cette coiffure. Tout d'abord, nous allons dessiner un élastique à la convergence des cheveux précédemment dessinés.

Puis, à partir de ce point, créons une queue composée de mèches très arrondies qui tombent doucement vers le bas. Nous pouvons ajouter quelques détails internes.

Étape 5 - Cheveux rassembl és

À ce stade, comme d' habitude, prenez le crayon à la pointe la plus fine et ajoutez les différents détails pour donner du volume et de la tridimensionnalité à la coiffure. Veuillez noter que dans cette étape, il est nécessaire de suivre la tendance des cheveux, sinon le résultat ne sera pas réaliste.

Étape 6 - Cheveux rassembl és

La dernière étape pour compléter la coiffure féminine avec les Cheveux rassemblés est d' ombrer les parties plus foncées des cheveux, en utilisant à nouveau un crayon avec une pointe plus fine pour créer une hachure délicate.

COIFFURES MASCULINES

Étape 1 - Cheveux pour personnage standard

Voyons maintenant quelques coiffures d' hommes, qui ont tendance à être beaucoup plus angulaires et

géométriques que celles des femmes, et sont aussi beaucoup plus irrégulières, presque ébouriffées.

Pour cette coiffure, nous allons créer une touffe avec une ligne de cheveux très haute composée de mèches étroites et pointues.

Étape 2 - Cheveux pour personnage standard

Une fois la touffe de départ créée, nous créons la première partie de la coiffure en suivant la forme du visage des deux côtés, en dessinant des mèches cohérentes avec celles dessinées précédemment et en allant vers le bas.

Étape 3 - Cheveux pour personnage standard

Nous continuons en créant la deuxième partie de la coiffure, qui définit la longueur et le type de cheveux que nous allons créer. Dans ce cas, nous allons créer des cheveux mi-longs qui atteignent la nuque.

COIFFURES MASCULINES

Étape 4 - Cheveux pour personnage standard

La quatrième étape, comme toujours, consiste à terminer la coiffure en haut en suivant la forme de la tête et en la rendant aussi ronde que possible. Dans ce cas,

nous avons également ajouté une touffe qui ressort pour éviter de la rendre trop plate.

Étape 5 - Cheveux pour personnage standard

Pour l'avant-dernière étape, prenez un crayon à pointe fine et tracez les détails pour rendre la coiffure plus volumineuse et tridimensionnelle. Suivez toujours la progression naturelle des cheveux.

Étape 6 - Cheveux pour personnage standard

Après avoir créé tous les détails pour donner du volume, toujours avec le crayon à pointe fine nous ombrons les parties les plus sombres par une hachure épaisse mais légère.

COIFFURES MASCULINES

Étape 1 - Cheveux pour personnage

La deuxième coiffure masculine que nous allons explorer commence par une très longue houppe, échelonnée avec des houppes plus longues sur la gauche et progressivement plus courtes en allant vers la droite. Dans ce cas également, les carquois sont très pointus et couvrent gauche.

Étape 2 - Cheveux pour personnage

Continuons la création de notre coiffure en créant la première partie des cheveux. Dans ce cas, il s'agit d'une simple continuation de la touffe, qui prendra la forme d'une sorte de franges, à droite comme à gauche. Les touffes seront de plus en plus longes que ceux précédemment dessinés et suivront le cours du visage.

Étape 3 - Cheveux pour personnage

Nous allons maintenant concevoir la deuxième partie des cheveux. Dans ce cas, la coiffure est courte et convient à un personnage qui est très actif dans l'histoire que vous voulez créer. Les touffes suivent le tracé du visage mais sont encore très chaotiques, presque comme ébouriffées.

COIFFURES MASCULINES

Étape 4 - Cheveux pour personnage

Nous terminons la coiffure en haut en continuant à dessiner des mèches de cheveux. C'est l'une des principales différences entre les coiffures masculines et féminines. Dans les coiffures masculines, il est très courant d'avoir des mèches bien définies sur le dessus de la tête, alors que chez les femmes, ce n'est presque jamais le cas.

Étape 5 - Cheveux pour personnage

Continuons en prenant le crayon à pointe plus fine et en dessinant les détails qui rendent les cheveux plus volumineux. Dans certains cas, il n'est pas nécessaire de dessiner ces détails dans les cheveux des hommes car la complexité des mèches donne déjà une bonne idée, mais vous pouvez les ajouter si vous voulez donner une touche encore plus réaliste.

Étape 6 - Cheveux pour personnage

La dernière étape consiste à ombrer les zones qui ne sont pas dans la lumière avec un crayon à pointe fine et des hachures épaisses.

COIFFURES MASCULINES

Étape 1 - Cheveux pour personnage studieux

La dernière coiffure de style manga que nous allons examiner est une coiffure très simple qui peut être donnée aux personnages les plus intellectuels de votre histoire. On commence toujours par créer la touffe, qui cette fois se développe de droite à gauche et est toujours composé de mèches arrondies mais pointues.

Étape 2 - Cheveux pour personnage studieux

Pour la deuxième étape, dessinons la première partie de la coiffure en suivant le cours des autres touffes et en arrivant à l'endroit où doivent se trouver les oreilles. Nous essayons de garder le style des touffes cohérent.

Étape 3 - Cheveux pour personnage studieux

Dans la troisième étape, nous allons faire la deuxième partie de la coiffure, qui dans ce cas sera très arrondie à partir de maintenant et suivra parfaitement la forme de la tête. Il s'agit évidemment d'une coiffure masculine avec des cheveux courts et soignés.

COIFFURES MASCULINES

Étape 4 - Cheveux pour personnage studieux

Pour la quatrième étape, nous fermons la coiffure en haut d'une manière très arrondie et soignée pour rester cohérent avec ce que nous avons fait jusqu'à présent. Une fois encore, nous avons ajouté des touffes individuelles en haut pour éviter que l'ensemble ne paraisse trop plat.

Étape 5 - Cheveux pour personnage studieux

L'avant-dernière étape de la création de cette dernière coiffure pour homme consiste à prendre un crayon à

pointe fine et à dessiner les détails pour la rendre plus volumineuse et tridimensionnelle.

Étape 6 - Cheveux pour personnage studieux

Dans la dernière étape, nous ombrons les zones qui ne sont pas soumises à la lumière directe en utilisant un crayon à pointe fine et des hachures épaisses mais légères.

CHAPITRE 4

PROPORTIONS CORPORELLES

Nous continuons la création des personnages manga en apprenant les proportions pour dessiner un corps humain.

Afin de représenter le corps humain de manière correcte et précise, quelle que soit la technique utilisée, il est nécessaire de bien comprendre les proportions et les canons qui composent notre corps.

La principaleà laquelle on se réfère pour parler des proportions humaines est "l'homme de Vitruve", un dessin sur papier réalisé en 1490 par le célèbre inventeur italien Léonard de Vinci.

L'définit les proportions du corps humain sous forme géométrique et est complétée par deux textes explicatifs et informatifs placés aux extrémités de la feuille.

La partie supérieure du texte contient des informations sur les études de Vitruve sur les proportions du corps humain, tandis que la partie inférieure du texte se concentre sur ses commentaires personnels, soulignant ce qu'il considérait comme les aspects les plus importants du corps humain.

Selon lui, il s'agissait de considérations erronées de Vitruve.

Léonard a donc pris les études de Vitruve comme point de référence pour ses recherches et a réussi à développer un schéma proportionnel alternatif au schéma classique.

La principale différence réside dans la proportion du pied : pour Vitruve, il s'agit de "4 palmes" et donc d'un sixième de l'homme (le corps fait 4 coudées de 6 palmes chacune, soit 24 palmes, mais comme un pied fait 4 palmes, le pied représente 1/6 de la hauteur totale), mais comme l'écrit explicitement Léonard, pour lui le pied est "la seconde partie de".

C'est précisément pour cette raison que le titre d'"homme de Vitruve" est tout à fait trompeur selon les historiens, car il n'a été attribué au dessin qu'à la fin du XXe siècle. Pour Vitruve lui-même, le corps humain doit être guidé par l'harmonie, l' ordre et la perfection. Il utilise l' expression "homo bene figuratus" (homme bien proportionné) pour rechercher un vrai canon, le même que celui que Léonard retiendra dans sa description du dessin.

Grâce à ses connaissances en anatomie, en optique et en géométrie, Léonard a enrichi l'intuition vitruvienne et est parvenu à un modèle proportionnel qui représente le signe le plus élevé de l'harmonie divine, "saisie et partagée par l'art suprême de savoir voir".

En ce qui concerne la représentation des corps des mangas, nous nous appuyons généralement sur une méthode qui traduit la taille d'un personnage en têtes. Un personnage adulte moyen est généralement l'équiv-alent de huit fois la taille de sa tête. Évidemment, ce chiffre change en fonction de l'âge et du sexe du person-nage que l'on va incarner et de son rôle dans l'histoire que l'on veut raconter.

Un adolescent d' environ quinze ans mesurera généralement environ sept fois et demie la hauteur de sa tête, un enfant de dix ans environ sept fois la hauteur de sa tête, un enfant de cinq ans environ six fois la hauteur de sa tête, un enfant de trois ans environ cinq fois la hauteur de sa tête et un enfant d'un an environ quatre fois la hauteur de sa tête.

Évidemment, la taille de la tête change aussi avec l'âge.

1. Menton

2. Tétons

3. Nombril, coudes

4. Hanches, pognets

5. Dessus du genou

6. Mi-mollet

7. Chevilles

Modèle homme 8. Pieds

1. Menton

2. Tétons

3. Nombril, coudes

4. Hanches, pognets

5. Dessus du genou

6. Mi-mollet

Modèle femme

7. Chevilles

7.5 Pieds

Comme indiqué précédemment, la structure physique d'un personnage varie en fonction du rôle qu'il joue dans votre histoire :

Un corps humain (proportions académiques, c'est-à-dire un physique standard)

largeur.

largeur.

Un corps humain représentant un héroslargeur Pour tous, la moitié du corps passe par la symphyse pubienne.

Le corps masculin et féminin

Les principales différences entre les proportions du corps masculin et féminin sont les suivantes : le sternum

féminin est plus petit que le sternum masculin, les côtés de la taille masculine sont un peu plus longs, les côtés de la taille féminine sont plus courts et liés à l' arrondi des hanches, et le bassin féminin est plus large.

CHAPITRE 5

C REATION DU CORPS

en voyant comment réaliser un corps étape par étape grâce à une technique

simple mais efficace

CORPS FÉMININ FRONTAL

En pratique, la façon la plus simple de créer un corps est de déconstruire la figure que l'on souhaite réaliser en éléments plus simples tels que des cercles et des lignes, créant ainsi une sorte de marionnette.

Plus précisément, des cercles/ovales sont créés dans les parties où seront situées les articulations du corps, comme les genoux, les coudes, les épaules, les chevilles et les poignets. Ces figures ovales ou circulaires seront

ensuite reliées par des lignes, la ligne la plus importante à réaliser est celle de la "colonne vertébrale", en effet, grâce à l'angle de cette ligne nous pouvons obtenir une base à partir de laquelle réaliser un corps en mouvement.

CORPS FÉMININ FRONTAL

Une fois que le corps a été décomposé en éléments plus simples à partir desquels on peut partir, on peut tracer les lignes indicatives qui délimiteront notre corps. Ces lignes doivent évidemment tenir compte de la musculature du corps, il est en effet important de donner la bonne valeur aux muscles pour que le corps ne paraisse pas plat et irréaliste. Dans l'exemple ci-dessus, vous pouvez voir que nous avons tendance à accentuer avec des courbes concaves ou convexes les points qui correspondent aux épaules, aux coudes, aux poignets, aux hanches, aux genoux et aux chevilles. Si vous remarquez, ce sont exactement les mêmes points où nous avons précédemment positionné nos chiffres ronds.

Le modèle de marionnette sert précisément à cela : rendre plus claires les parties du corps qui doivent être mises en valeur et obtenir un résultat plus immédiat et plus réel.

CORPS FÉMININ FRONTAL

Une fois le contour de notre personnage esquissé, la dernière chose à faire est de repasser sur le tout avec un crayon plus foncé que celui utilisé précédemment, en rendant les bords plus définis et plus clairs et en ajoutant quelques détails sur les genoux et la poitrine pour rendre le personnage moins plat.

CORPS FÉMININ LATÉRAL

Nous allons maintenant analyser comment créer un corps féminin mais vu de côté. Comme nous l'avons dit précédemment, la manière la plus simple de créer un corps est de le décomposer en éléments géométriques plus simples tels que des lignes, des cercles, etc.

Avec un crayon léger, nous faisons des cercles de référence au niveau de la tête, de l'épaule, de la poitrine, du coude, des poignets, des fesses, des genoux et des chevilles. Nous allons les joindre avec des lignes simples comme dans la figure ci- dessus et nous allons également esquisser les mains et les pieds.

CORPS FÉMININ LATÉRAL

Une fois que le corps a été décomposé en éléments plus simples à partir desquels on peut partir, on peut tracer les lignes indicatives qui délimiteront notre corps. Ces lignes doivent évidemment tenir compte de la musculature du corps, en effet il est important de donner la bonne valeur aux muscles pour que le corps ne paraisse pas plat et irréaliste. Dans l'exemple ci-dessus, vous pouvez voir comment les lignes sont plus courbées et soulignées en correspondance des seins, de la première partie du dos (le dos ne doit jamais être dessiné droit comme un tronc mais doit suivre le cours de la colonne vertébrale !), des fesses, des genoux et des mollets.

CORPS FÉMININ LATÉRAL

Une fois que nous aurons fini de dessiner les lignes directrices du corps avec un crayon plus foncé, nous dessinerons le contour final du corps que nous dessinons, puis nous pourrons ajouter quelques détails pour rendre le corps plus réel.

CORPS MASCULIN FRONTAL

Analysons maintenant le corps masculin et voyons comment le créer. Tout d'abord, comme pour le corps féminin, il est nécessaire de le décomposer en figures

géométriques plus simples pour créer notre marion-
nette. Comme toujours, nous avons les figures rondes
aux articulations et à la tête.

Le corps masculin a également une ligne d'épaule plus
longue que le corps féminin car les épaules et le dos des
hommes sont plus larges que ceux des femmes.

CORPS MASCULIN FRONTAL

Une fois que le corps a été décomposé en éléments plus
simples à partir desquels on peut partir, on peut tracer
les lignes indicatives qui délimiteront notre corps. Ces
lignes doivent évidemment tenir compte de la muscu-
lature du corps. Dans l'exemple ci-dessus, nous pou-
vons voir que certains éléments mis en avant sont dif-
férents de ceux du corps féminin, comme les épaules,
la poitrine, les biceps et les quadriceps. En outre, le
cou est également beaucoup plus large que le corps
féminin.

CORPS MASCULIN FRONTAL

La dernière étape, comme toujours, consiste à repass-
er sur les lignes guides précédemment créées avec un
crayon plus foncé, en délimitant le contour définitif de
notre corps comme sur la figure. Dans ce cas également,

de petits détails peuvent être ajoutés pour rendre le tout plus réaliste.

CORPS MASCULIN LATÉRAL

Après avoir analysé le corps masculin vu de face, analysons également le corps vu de profil. Comme dans le cas du corps féminin vu de profil, décomposons la figure en éléments plus simples. Dans ce cas, les arrondis seront placés au niveau de la tête, des épaules, du coude, du bassin, du poignet, des genoux et des chevilles. N'oubliez pas de faire ces premiers pas de référence avec un crayon léger.

CORPS MASCULIN FRONTAL

Une fois le mannequin de référence créé, nous dessinons le contour du corps avec un crayon léger. Le corps masculin est différent du corps féminin, il faut donc tenir compte de la musculature de ce dernier : les épaules et la poitrine sont plus larges, tout comme les cuisses et les mollets, il faut donc transmettre l' idée d'une musculature plus massive.

AVERTISSEMENT : S'il est vrai que la musculature d'un personnage masculin a tendance à être plus massive que celle d'un personnage féminin, il ne faut pas exagér-

er, car cette différence est à peine perceptible dans les mangas. La seule exception concerne les personnages extrêmement musclés où la musculature est poussée à l'absurde.

CORPS MASCULIN LATÉRAL

Pour la dernière étape, nous prenons un crayon plus foncé et dessinons le contour final de notre personnage et ajoutons quelques détails pour le rendre plus réaliste.

CHAPITRE 6

QUELQUES POSES

Maintenant que vous avez appris la bonne méthode pour créer un corps, nous vous fournissons quelques poses utiles que vous pouvez copier et reproduire à des fins d'entraînement.

À ce stade, nous devrions avoir appris tous les principaux secrets pour dessiner un corps humain de manière aussi réaliste et rapide que possible. Nous pouvons ensuite passer aux chiffres mobiles. En fait, une fois que les relations correctes entre les parties etont été établies, la représentation du mouvement devient une simple tâche de projection, de rotation et de réduction (comme dans le cas du raccourcissement ou des plans inclinés) similaire à celles connues en géométrie.

Comme pour tout autre type de corps, pour représenter des corps en mouvement, vous partez du modèle de mannequin vu ci -dessus et vous le modifiez en fonction du mouvement que vous voulez donner à votre personnage.

Vous trouverez ci-dessous quelques poses utiles à apprendre pour rendre vos histoires encore plus réalistes, que vous pouvez copier pour vous entraîner.

Les poses ont toutes été réalisées sans vêtements afin que vous puissiez vous concentrer sur la représentation des proportions et de la musculature. Si vous êtes attentif, vous vous rendrez compte que les éléments les plus mis en avant sont : les articulations, notamment des chevilles, des genoux et des coudes, et certains os plus saillants que d'autres comme la colonne vertébrale ou la clavicule.

Le barycentre

Le terme centre de gravité décrit le point central à partir duquel le poids est déplacé sur le corps. Lorsqu'on dessine des mangas, il est très difficile de garder à l'esprit le centre de gravité de chaque personnage. Comme pour toute chose, il est bon d' apprendre le concept et les

règles de base pour comprendre le centre de gravité afin de réaliser des personnages équilibrés et précis.

La technique assimilée une fois que le concept de centre de gravité est compris peut être utile pour faire ressortir la sensation du poids réel du corps ou d'une partie de celui-ci et pour que les positions corporelles que nos personnages adoptent semblent naturelles.

CHAPITRE 7

L ES PARTIES TERMINALES DU CORPS

Voyons de plus près comment réaliser les parties les plus critiques à travers un zoom étape par étape

L'une des parties surement les plus critiques à dessiner pour les débutants sont les mains, alors regardons de plus près comment faire une main facilement et proportionnée.

La première chose à faire est de dessiner de petits cercles et ovales en correspondance avec les cinq jointures des doigts, et un ovale plus grand à l'extrémité du pouce, comme dans la première image à gauche. Ensuite, nous définissons le contour de la main de façon sommaire et très géométrique, en nous concentrant en particulier sur la partie des doigts, qui a une forme

pointue suivant la forme naturelle des doigts, évidemment dans la partie la plus pointue nous aurons la correspondance de l'extrémité du majeur.

L'étape suivante, figure 2, consiste à utiliser un crayon plus foncé pour définir plus précisément le contour de la main, en suivant les lignes directrices que nous venons de créer, tout comme pour le reste du corps, nous devons déterminer quelles parties nous devons accentuer avec des lignes courbes afin de rendre la musculature plus réelle.

La dernière étape, comme le montre la figure, consiste simplement à supprimer les lignes directrices et à ajouter des détails facultatifs tels que des ongles, des plis, etc.

Ci-dessus, quelques exemples de la façon dont les mains tombent le long du corps de manière naturelle. Essayez de reproduire ces exemples sur papier en utilisant la méthode proposée précédemment.

Une petite note : dans les mangas, la taille des mains des personnages masculins et féminins ne change pas beaucoup, la seule différence est que les personnages féminins ont des doigts plus longs et effilés que les

personnages masculins qui ont des doigts plus courts. Cette "règle" ne s'applique que dans le cas où vous êtes confronté ou voulez dessiner un personnage particulier, particulièrement musclé et de grande taille.

La deuxième partie du corps qui est assez critique pour les débutants à dessiner est les pieds, donc regardons de plus près comment les dessiner. En ce qui concerne la façon de dessiner un pied, commencez par un solide trapézoïdal comme celui de la figure, positionné selon le même angle que vous voulez dessiner votre pied. Ce solide représente parfaitement le cou-de-pied jusqu' aux orteils d'un côté et la cheville de l'autre.

Après avoir dessiné votre solide avec un crayon plus foncé que celui utilisé précédemment, dessinez le contour de votre pied, en soulignant les orteils, le cou-de-pied et, pour plus de commodité, la cheville.

Comme pour toutes les autres parties du corps, il est nécessaire de mettre en valeur les muscles du pied en soulignant les courbes qui se créent.

A la page suivante, nous proposons deux autres angles typiques que le pied peut prendre pour s'exercer.

CHAPITRE 8

A NALYSONS LES TISSUS

Examinons en détail le drapage et le comporte-
ment des différents tissus utilisés pour créer les vête-
ments.

À l'époque de la Renaissance, l'art de la draperie était
une véritable discipline. En fait, Léonard de Vinci lui
a consacré un chapitre dans son traité de peinture ,
tandis que le dessinateur américain Hogarth Burne lui
a même dédié le célèbre ouvrage intitulé Comment
Dessiner le Personnage Vêtu. Contrairement à ce que
beaucoup de gens pensent, le vêtement n'est pas une
entité en soi mais une partie intégrante de la personne
qui le porte, et il doit suivre parfaitement l'anatomie
du personnage. La connaissance des points d'ancrage,

des mouvements à partir desquels les plis sont générés et de nombreux autres concepts importants que nous aborderons prochainement constituent le point de départ le plus important pour obtenir des drapés réalistes. Un autre point critique dans la création de vêtements est de réaliser les plis de telle sorte que certains semblent tournés vers l'intérieur et d'autres vers l'extérieur de manière réaliste et selon un motif convaincant.

Pour pouvoir dessiner ces motifs de manière fidèle, il est nécessaire de connaître quelques informations de base. Tout d'abord, une surface concave se reconnaît au fait que sa zone d'ombre est immédiatement plus proche de la source lumineuse, tandis que sa zone de lumière, c'est-à-dire la plus claire, se trouve du côté opposé.

L'absence de lumière réfléchie dans une ombre suggère une forme concave, tandis que l'inclusion de lumière réfléchie dans une ombre suggère une forme convexe. Par exemple, le premier cercle, en haut à gauche, est convexe et va donc vers l'extérieur, comme en témoigne le fait que la zone d'ombre est plus éloignée de la source lumineuse que la zone éclairée. Deuxièmement, la lumière réfléchie peut être vue dans l'ombre. Enfin, la surface convexe crée une ombre projetée sur le plan.

En revanche, si l'on examine le cercle suivant, on peut en déduire qu'il est concave en creux, donc qu'il va vers l'intérieur, à condition que la zon e d'ombre soit plus proche de la source lumineuse que la partie éclairée. De plus, il n'y a pas de lumière réfléchie dans l'ombre et enfin il n'y a pas d'ombre projetée.

Ce n'est qu'en analysant cette simple figure que vous serez en mesure de distinguer et de comprendre pleinement le fonctionnement de l'ombrage et des hautes lumières.

Si l'on poursuit l'analyse et que l'on passe aux surfaces concaves du bas, on constate que l'ombre y est plus allongée, ce qui est dû à une plus grande distance de la source lumineuse.

Une autre façon de contrôler la sensation de plis vers l'intérieur et vers l'extérieur est de maîtriser la température et le ton d'une couleur. Pour réussir cette technique, il faut connaître une règle fondamentale pour l'utilisation des couleurs : les couleurs froides s'éloignent, représentant ainsi les parties ombragées du "fond", tandis que les couleurs chaudes avancent, représentant ainsi les parties de la robe qui sont au premier plan.

Après cette brève introduction à l'art de la drap erie, quelques remarques finales peuvent être faites pour résumer et rendre plus clair ce qui a été dit.

Tout d'abord, on peut dire qu'une couleur sombre et claire attire davantage l'attention et l'intérêt qu'une couleur claire et opaque. Deuxièmement, la zone d'ombre d'un objet blanc ou de couleur très claire peut être beaucoup plus sombre que la zone éclairée d'un objet de couleur ou de couleur foncée. Nous avons ensuite vu que l'intensité de la lumière détermine l'intensité des ombres ainsi que la quanti té et la qualité des détails visibles. En outre, la lumière réfléchie est influencée à la fois par la source de lumière et par la surface qui émet la réflexion. Pour conclure l a lumière réfléchie est généralement plus sombre que la zone éclairée.

Pour comprendre le comportement des tissus, la première chose à faire est de comprendre ce que le tissu que nous allons créer recouvre. Ci-dessus, un exemple de tissu recouvrant une sphère et un autre tissu recouvrant un cube, dans le premier cas nous voyons que le tissu enveloppe complètement l'objet et tombe de manière douce. D'autre part, nous pouvons voir que le tissu qui recouvre le cube tombe de manière plus

géométrique et angulaire et qu'il présente des plis nets sur les bords de notre solide.

Pour mettre en pratique cette information dans nos personnages dessinés, nous ne devons jamais oublier que sous les tissus se trouve un corps humain avec ses muscles, ses os, etc. Nous ne pouvons pas oublier ces éléments, sinon les protagonistes de nos histoires auront l'air d'être en carton.

Il est donc toujours nécessaire de dessiner, même avec un crayon léger pour que ce ne soit qu'une esquisse si l'on veut se concentrer uniquement sur les vêtements, le mannequin sur lequel placer nos vêtements.

Commençons par parler des plis des vêtements, qui constituent l'un des problèmes les plus courants à traiter lors de la conception de draperies.

Si vous remarquez, les vêtements que nous portons peuvent être de plusieurs types en fonction du tissu dont ils sont faits. Ainsi, nous pouvons avoir des vêtements amples, comme un sweat-shirt, ou serrés, comme une paire de leggings, doux, comme une chemise de nuit, ou rigides comme un peignoir, légers comme un gilet ou lourds comme une veste d'hiver.

Toutes ces variations affectent la disposition des plis. N'oublions pas non plus la présence de la force de gravité qui pousse les tissus vers le bas.

Nous pouvons voir un exemple concret de la façon dont les plis peuvent changer complètement la perception d'un personnage. Analysons les différences entre une chemise avec plis et une chemise sans plis. La chemise de gauche, celle qui n'a pas de plis, est très rigide, presque comme si elle ét ait faite d'un matériau dur comme du carton, tandis que la chemise de droite, où nous avons ajouté des plis, est beaucoup plus naturelle et en phase avec la structure du corps. Toutefois, nous tenons à vous rappeler que les bords doivent toujours être arrondis et jamais pointus. Même avec les plis appliqués, une robe aux bords pointus et géométriques n'aura pas l'air réelle.

Comme pour la plupart des éléments du dessin de manga, les plis sont également extrêmement simplifiés. De simples lignes peuvent être utilisées pour les représenter, qui sont généralement de trois types : les lignes courbes, les lignes en crochet et les lignes en forme de v.

En outre, il faut également se rappeler que s'il y a un point de traction dans un tissu, tel qu'un tissu étalé, les plis à proximité de ce point se redresseront pour donner l'impression que le poids est tiré vers le bas par la gravité.

Les plis internes doivent toujours être réalisés avec un crayon léger et pointu.

Voyons maintenant comment dessiner un simple T-shirt à manches longues. Tout d'abord, à l'aide d'un crayon léger, dessinons quelques lignes directrices pour la réalisation de notre T-shirt, en particulier, à travers la représentation d'ovales, marquons aussi bien les parties percées du T-shirt, comme le col, les manches et la partie finale, que l'attache des manches au buste, comme dans la figure de gauche. Ensuite, toujours à l'aide d'un crayon léger, nous traçons les bords approximatifs de la chemise, l'axe vertical et l'axe horizontal et enfin nous traçons également deux lignes en correspondance du coude afin de savoir où le bras se plie.

Une fois que nous avons esquissé le tricot que nous voulons faire, comme toujours, nous prenons un crayon plus foncé et dessinons le contour final, en n'oubliant

pas de dessiner les plis. Lorsque vous fermez le point, pensez à ne pas le faire trop près du corps.

Nous vous laissons avec quelques notes pour la représentation des plis près des bras. Comme on peut le voir dans l'exemple ci-dessus, les plis du bras sont plus droits que les autres et pointent vers l'épaule, car l'épaule est le dernier point d'appui avant que la gravité n'entre en jeu. En descendant, on trouve des plis obliques qui tendent vers l'intérieur de l'ar ticulation du coude, tandis que dans l'avant-bras, ils tournent autour de la manche jusqu'au bord.

Ce qui a été dit jusqu'à présent concerne principalement les plis des vêtements lorsque vous êtes dans une position détendue, nous allons maintenant examiner comment les tissus se comportent lorsque vos bras ne sont pas tendus en travers de votre corps.

Dans la figure de gauche, nous pouvons voir une personne avec les bras levés, dans ce cas les plis se comportent plus ou moins de la même manière que lorsque le bras est vertical vers le bas (l'exemple que nous avons vu précédemment), sauf que les plis forment des espaces plus grands en raison de la force de gravité.

Lorsque le bras est dans cette position, nous devons nous rappeler comment les tissus se comportent lorsqu'ils sont suspendus : les plis sont verticaux ou tout au plus légèrement obliques, les manches semblent plus larges à mesure qu'elles se rapprochent des épaules et pendent légèrement plus au niveau des coudes en raison de la force de gravité. Enfin, si le bras est plié, les plis sont tous dirigés vers le coude.

La dernière image analyse les plis sur la poitrine, où ils sont disposés différemment selon la largeur de la chemise, sa matière, le type de corps et la présence ou non de seins (car le tracé des plis change). Si une chemise est étroite et extensible, elle suivra beaucoup plus fidèlement la forme du corps et sera plus ajustée. Sur le buste, les plis changent également en fonction des différentes torsions et tractions, se concentrant généralement davantage dans les zones qui restent vides et suivant éventuellement le sens du mouvement. Par exemple, lorsque les bras remontent, le bord inférieur de la chemise s'élargit et des lignes courbes se forment sur le torse vers les épaules.

Passons maintenant à la confection d'un pantalon, comme nous l'avons fait pour la confection du T-shirt,

nous prenons un crayon léger et commençons à dessiner les lignes directrices, nous allons marquer les zones perforées au niveau du bassin et des chevilles avec des ovales. Nous traçons ensuite les bords approximatifs du pantalon, définissant ainsi la matière et par conséquent le type de pantalon, selon qu'il sera plus ou moins ajusté au corps. Une fois que toutes les lignes directrices ont été dessinées, nous prenons un crayon avec un trait plus fort et dessinons le contour final, en ajoutant des détails tels que les poches, les fermetures éclair, les boutons, les passants et, si désiré, la ceinture.

Comme nous l'avons mentionné il y a un instant, les pantalons peuvent être de différents types et matériaux, et en fonction de cela, bien sûr, les plis seront modifiés : plus le pantalon est fait d'un matériau rigide, par exemple un jean non extensible, moins les plis se formeront, cependant, il sera courant de devoir en indiquer quelques-uns sinon ils n'auront pas l'air d'être faits de tissu mais d'un matériau beaucoup plus rigide.

Examinons de plus près les plis qui se forment sur les pantalons, en essayant de comprendre leur motif et la façon dont ils suivent la forme du corps.

À travers les exemples ci-dessous, vous pouvez voir qu'il y a des points spécifiques où les plis convergent et cela dépend toujours de la largeur et de l'élasticité du matériau. Si nous analysons la première image, nous pouvons voir que lorsque le genou se plie, des plis droits sont créés dans la zone voisine et des plis obliques sont créés lorsque l'on s'éloigne un peu et sont dirigés vers l'articulation.

Un autre point de convergence est l'entrejambe du pantalon, ce point est généralement moins serré au corps et crée donc différents plis qui changent selon la position que prend notre personnage.

Nous pouvons voir que sur la première figure, les plis de la zone de l'entrejambe convergent vers la direction de l' entrejambe et sont plus courbés précisément en raison de la position, tandis que sur la deuxième figure, qui présente une position plus naturelle, les plis sont obliques et toujours dirigés vers l'entrejambe. Le dernier point sur lequel il est nécessaire de faire des plis est la partie finale du pantalon, surtout si, comme dans les deux exemples montrés, il tombe mollement sur le cou - de-pied.

Le dernier vêtement que nous allons analyser en détail est la jupe. Nous pouvons procéder de la même manière que pour le T-shirt et le pantalon. Nous prenons donc notre crayon léger, dont nous avons besoin pour toutes les étapes intermédiaires, et l'utilisons pour marquer les zones perforées du vêtement sur la taille et les jambes avec des ovales. Une fois que c'est fait, nous dessinons le bord approximatif de la jupe. N'oubliez pas de ne pas le faire trop près du corps, sinon il ne sera pas réaliste.

C'est peut-être le seul vêtement qui peut être laissé sans plis, car dans une position naturelle, la jupe tombe naturellement vers le bas et ne converge en aucun point. Toutefois, comme dans l'exemple présenté, une jupe peut présenter des plis en raison du parcours du tissu, comme le montre la figure. En cas de mouvement des jambes, les jupes ont également des plis : si la jambe est saillante, par exemple, les plis tendront vers l'extérieur , tandis que si la personne est assise, ils se comporteront exactement comme les plis du pantalon que nous venons de voir.

Quelques notes finales...

Nous aimerions vous laisser quelques dernières notes pour affiner vos techniques de dessin et rendre vos personnages encore plus réalistes : les plis du tissu peuvent également être formés autour d'un élément physique du vêtement, comme les boutons.

De plus, comme vous l'aurez remarqué dans les exemples présentés jusqu'à présent, les traits utilisés pour créer les plis varient, car la dureté du trait dépend du type et du poids du matériau. Un tissu très léger, comme une chemise par exemple, présente des plis très fins et peu accentués qui se créent sur les "bords" du vêtement et à l'intérieur, tandis qu' un tissu plus lourd, comme une veste, présente des plis beaucoup moins nombreux mais beaucoup plus nets, dont la plupart concernent les bords du vêtement.

La dernière petite astuce de conception concerne la création de vêtements aux contours ondulés. Dans ce cas, on dessine d'abord la ligne de contour commune, toujours avec un crayon léger, et ce n'est qu'une fois cette ligne tracée que l'on dessine le parcours des plis sur celle-ci.

CHAPITRE 9

QUELQUES ACCESSOIRES

Maintenant que nous avons vu comment créer des vêtements, passons aux principaux accessoires de stylmanga

Dans la partie précédente, nous avons abordé l'apprentissage des types de vêtements généralement portés par les personnages de style manga. Passons maintenant aux accessoires. Dans les pages suivantes, vous trouverez quelques exemples d'accessoires que vous pouvez utiliser pour donner une touche unique à vos personnages. Les étapes qui seront illustrées sont applicables à tout type de cet accessoire spécifique.

Étape 1 - Le sac à dos

Même pour la création des accessoires, il est nécessaire d'utiliser des lignes directrices pour nous aider pendant le dessin. Prenons donc notre crayon léger et dessinons deux ovales à la base et au début du sac à dos, puis dessinons les marges approximatives en essayant de lui donner la forme qui nous plaît le plus.

Étape 2 - Le sac à dos

Une fois les lignes directrices tracées, nous prenons un crayon plus foncé et définissons le contour final du sac à dos que nous voulons réaliser. Évidemment, dans cette étape, nous devons également inclure l'ajout de tous les détails tels que les poches, les patchs, les logos, les dessins, etc.

Étape 1 - Les baskets

L'accessoire suivant que nous allons analyser est celui des baskets. Toujours avec un crayon léger, dessinez des ovales au niveau de la cheville et sous la plante du pied pour marquer les extrémités de la chaussure. Ensuite, nous dessinons les bords, qui dans ce cas doivent suivre la forme du pied, et enfin nous dessinons les axes du cou-de-pied.

Étape 2 - Les baskets

Une fois les lignes directrices dessinées, nous continuons en traçant le contour final de la chaussure et ajoutons tous les détails tels que les lacets, les détails de la semelle et les différents plis si la chaussure est en tissu ou prend une position particulière.

Étape 1 - La ceinture

Un autre accessoire assez courant chez les personnages de mangas est la ceinture, alors regardons-en une simple pour voir comment la dessiner. Toujours à l'aide d'un crayon léger, nous dessinons deux ovales, dont la distance marque la hauteur de la ceinture. Une fois que nous avons fait cela, nous les joignons avec deux lignes légères et nous esquissons la boucle.

Étape 2 - La ceinture

À ce stade, avec le crayon plus foncé, nous définissons les contours, en nous rappelant toujours que les ceintures ne se terminent pas là où se trouve la boucle, mais qu'il y aura toujours une continuation à l'intérieur, donc nécessairement un côté devra être double. Nous ajoutons les détails à la boucle et aux trous.

Étape 1 - Les bottes

Les bottes sont un autre type de chaussure assez courant chez les personnages de mangas. Comme pour les baskets que nous avons vues à la page précédente, nous utilisons un crayon plus léger pour dessiner les ovales de référence à mi-mollet et à la semelle. Ensuite, toujours avec un trait léger, nous définissons les marges approximatives de la chaussure.

Étape 2 - Les bottes

Une fois le contour de référence réalisé avec le crayon léger, prenez le crayon plus foncé pour dessiner le contour final, en tenant compte des plis que fait le tissu. Les bottes sont généralement fabriquées dans un matériau plus rigide que les autres chaussures, ce qui signifie que des plis plus nets seront créés. Utilisez un crayon avec un trait plus fin pour tracer les détails internes.

Étape 1 - Le sac

Analysons maintenant un type de sac qui est assez courant chez les personnages de mangas, en particulier chez les personnages qui sont encore à l'école.

Avec notre crayon léger, nous dessinons les ovales à la base et au début du sac, puis nous les joignons avec des lignes plus ou moins droites. Le résultat approximatif

sera plus ou moins comme celui de la création d' une jupe, comme vous pouvez le voir sur la figure.

Étape 2 - Le sac

Il y a quelques pages, nous vous avons dit que pour créer quelque chose avec des bords ondulés, vous devez d'abord dessiner les bords droits et seulement ensuite définir les courbes, et c'est exactement le cas. Utilisons donc un crayon plus foncé pour tracer les bords, en essayant de donner au sac un aspect naturel. Ajoutons les détails et enfin la bandoulière.

Étape 1 - Le chapeau 1

Voyons maintenant quelques types de chapeaux qui sont principalement portés par les personnages de mangas, le premier est celui avec des oreilles de chaton. Tout d'abord, dessinons le visage du personnage, puis nous traçons une ligne courbe sur le front qui délimitera la partie inférieure du chapeau et ensuite, en suivant la forme de la tête, nous dessinons la partie supérieure.

Étape 2 - Le chapeau 1

Après avoir tracé les lignes directrices avec notre crayon léger, nous passons sur le tout avec un crayon plus

foncé, nous dessinons les contours et créons le rabat du chapeau, qui sera plus large que le reste, et enfin nous ajoutons les détails avec un crayon plus fin.

Étape 1 - Le chapeau 2

Parcourons les exemples de chapeaux, en analysant un béret. Comme dans l'exemple précédent, dessinons le visage du personnage comme référence, puis traçons deux lignes courbes sur le front pour représenter l'élastique, et enfin dessinons un ovale aplati pour définir la taille et la largeur du béret.

Étape 2 - Le chapeau 3

Une fois les lignes de référence tracées avec le crayon léger, nous prenons notre crayon plus foncé et façonnons notre béret. N'oubliez pas que de la manière dont il est structuré, une partie du béret recouvre l'élastique, comme sur la figure.

Si vous le souhaitez, vous pouvez ajouter des détails avec un crayon plus fin en fonction du tissu.

voir est le bonnet à visière, une touche supplémentaire si vous voulez dessiner vos personnages en tenue de sport. Nous prenons notre crayon léger et dessinons

une ligne courbe sur le front et une autre plus bas, nous les relions avec deux autres lignes courbes et nous obtenons la silhouette du bonnet, pour faire la partie supérieure nous dessinons juste une ligne courbe qui suit la forme de la tête.

Étape 2 - Le chapeau 3

Une fois le contour approximatif réalisé, on prend un crayon plus foncé et on façonne le chapeau en repassant sur les lignes directrices que l'on vient de créer avec un crayon à la pointe plus fine, puis on ajoute les détails des plis et des coutures.